# 城市印象——实验媒体教学

何浩 曹倩 编著

中国建筑工业出版社

# 目　录

一、概述 ………………………………………………………………… 1

二、课程内容部分 ……………………………………………………… 3
　1. 基础理论 ………………………………………………………… 3
　2. 课题导论 ………………………………………………………… 8
　3. 研究方法 ………………………………………………………… 9
　4. 学生辅导及作业过程范例 ……………………………………… 10
　5. 人机互动技术学习——可以计算的图形 ……………………… 21
　6. 课题发展 ………………………………………………………… 25
　7. 学生作品赏析 …………………………………………………… 26
　8. 报告书 …………………………………………………………… 124

三、总结 ………………………………………………………………… 125

# 一、概述

有效的沟通一直都是工业社会和个体发展前进的关键所在。随时并且是快速变化的社会与不断发展的科学技术使得自然媒体及在自然媒体中传递的信息都在被不停地被转化着。在这种情况下我们需要一个新的专业的沟通方式，它必须对信息的创意构成和媒体技术的可能性非常敏感。

实验媒体艺术教育所涉及学科的文理交叉复合性是传统艺术教育中前所未有的，是对目前教育条块分割状态的一种打破和弥合。如计算机硬件及软件技术、信息技术、视觉传达、音乐、影视、表演、美学、哲学、语言学、用户心理等，在实验媒体艺术中的综合运用及跨学科性是互动艺术这门新兴学科的最大特征。我们的这种多媒体技术与艺术和设计的多学科综合课程能够帮助学生迎接设计、制作任务，并为传递有效信息等挑战作好准备。其次，实验媒体艺术作品还具有很强的实验性和需要团队合作来完成的特性。

传统沟通方式与计算机技术的结合极大地扩展了我们创造和试验全新媒体工具的可能性。实验媒体工作室的教学目的是在为学生提供创意设计与科技知识的同时，培养学生更多的关键技能，比如有效的资料调查、资料分析、提案设计、小组与个人方案实施。培养学生将理论、技术、设计和审美知识更好地在实践中运用的能力。学生将通过一系列的训练与学习，具备相关学科领域的知识背景，对理论基础有比较扎实的理解与掌握；同时具有发现问题与提出方案解决问题，并且尝试试验解决问题的基本能力。

作为中央美术学院城市设计学院信息设计学部的一个具有鲜明特点的工作室，实验媒体工作室的目标是为那些有愿望去发现、研究和纪录最新的科学、技术及其在艺术与设计领域发展的大学阶段的设计师和艺术家提供高等教育的机会。

与许多其他本科学位不同的是，这是一个专业工作室学习模式，并可以作为研究生预备阶段及以研究为指导的学习。这意味着每个学生都具有单独进行调查研究数字艺术、新科技技术和实验媒体及发现问题并尝试解决问题的基础能力。学生通过学习，为继续深入发展数字及实验媒体在艺术与设计中的创造与调查研究作努力。

《城市印象——实验媒体教学》这本书就是通过我们不断地教学尝试与研究，以抛砖引玉的方式向大家介绍我们的发现与成果。

实验媒体工作室的课题设置是根据学校整体发展目标与工作室发展目标和教学要求的综合考量为中心的。我们确立的题目为"城市印象—Questioning the City"。它的构建从开始到完成主要分为六个部分，分别为：

1. 实验媒体理论基础；
2. 研究方法；
3. 技术学习；
4. 原型设计；
5. 测试与反馈；
6. 报告书的书写和发展。

我们这样设置课程结构的目的在于：

1. 由浅入深地使学生对实验媒体艺术与设计的基础理论和学科特点有详细的了解；

2. 通过一系列的规范过程使学生理解和掌握一种艺术设计的正确方法；

3. 培养学生的实际动手操作和将概念实施转化为具体作品的能力；

4. 我们可以将学生的知识面打开，并且通过广阔的知识基础使学生能够更深入地研究问题，并保持一个良性循环（如图1所示）。

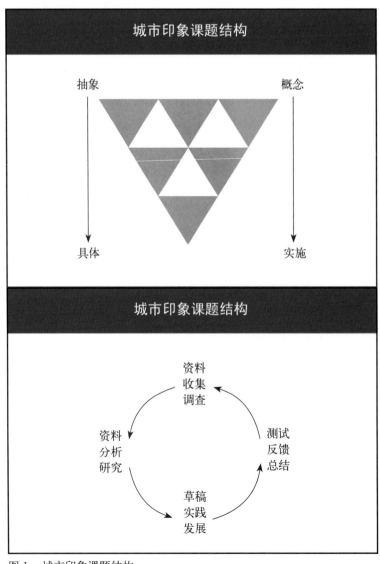

图1　城市印象课题结构

# 二、课程内容部分

## 1. 基础理论

根据学生针对实验媒体基础理论薄弱的特点，我们在最初的课程中以作品鉴赏为主为学生开拓眼界，使其了解实验媒体这一新兴领域的产生、发展及现状。鉴赏课中，教师会根据作品介绍概念、作品背景、基础理念、工作原理等知识，同时还会带学生进行展览参观，亲身经历、现场感受，并通过与作者直接交流、进行互动，掌握第一手资料。学生在整个课程中将初步地明确学习方向，培养观察事物、收集信息、整理资料、分析资料、编辑信息和最终有效传达信息的能力。

这部分课程分三个阶段进行：

第一阶段是课堂背景知识介绍和作品赏析；

第二阶段为外出参观，使其对实验媒体有亲身体验；

第三阶段为研究报告发展阶段，学生对所收集的信息加以整理，然后以严谨的文字方式加以阐述，对所学习的知识进行总结。

在课堂背景知识介绍和作品赏析中老师通过自己在国外的学习和体验，以亲身经历为同学综合和全方位地介绍实验媒体的知识，并从实验媒体在艺术与设计不同领域来介绍其产生和发展的过程。作品包括来自世界最领先的MIT媒体实验室的各种作品（图1～图12），也包括集综合媒体研究中心及教学为一体的德国的ZKM媒体中心（图13～图16）、荷兰的多变媒体中心V2（图17～图21），更有教师自己创作的作品。

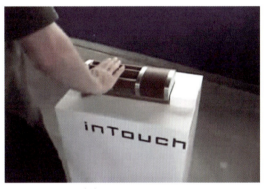

图1　InTouch（1）

图2　InTouch（2）

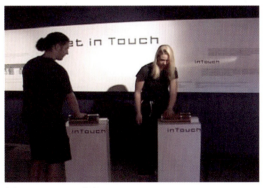

图3　InTouch（3）

图 4 InTouch (4)

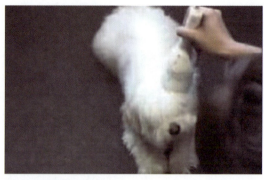

图 8 IOBrush (4)

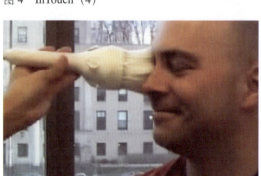

图 5 IOBrush (1)

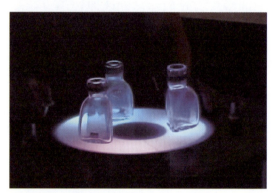

图 9 MusicBottles (1)

图 6 IOBrush (2)

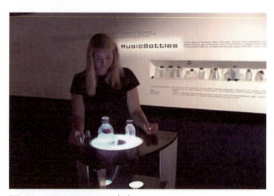

图 10 MusicBottles (2)

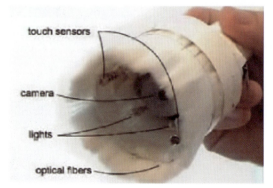

图 7 IOBrush (3)

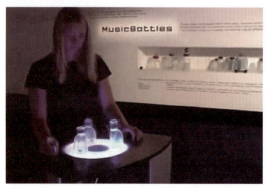

图 11 MusicBottles (3)

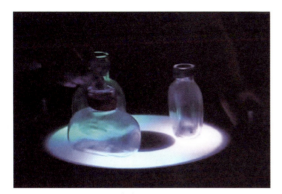

图 12　MusicBottles（4）

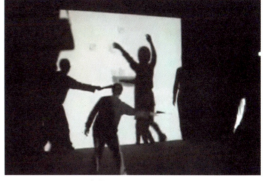

图 16　Bubbles（4）

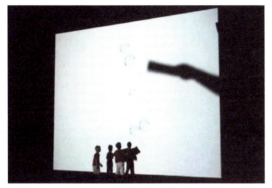

图 13　Bubbles（1）

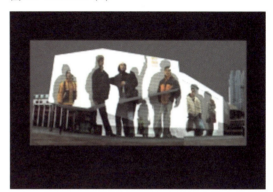

图 17　Bodymovies（1）

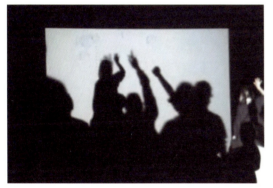

图 14　Bubbles（2）

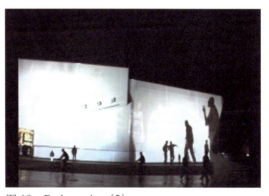

图 18　Bodymovies（2）

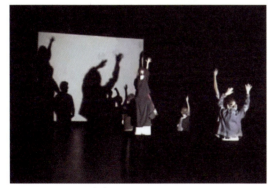

图 15　Bubbles（3）

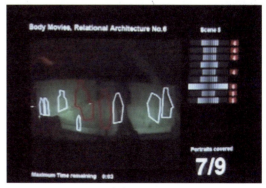

图 19　Bodymovies（3）

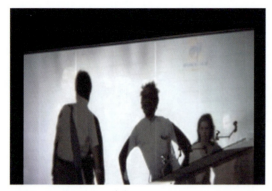

图 20　Bodymovies（4）

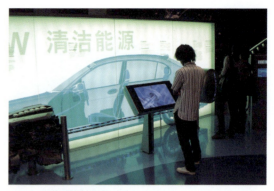

图 23　北京科技馆（2）

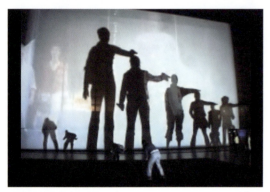

图 21　Bodymovies（5）

图 24　北京科技馆（3）

由于国内实验媒体的展览有限所以我们选择了一些与实验媒体有紧密联系的展览场所组织外出参观。希望同学们能够亲身体验相关艺术和设计。例如北京科技馆、索尼探梦等（图22～图31）。

图 25　北京科技馆（4）

图 22　北京科技馆（1）

图 26　北京科技馆（5）

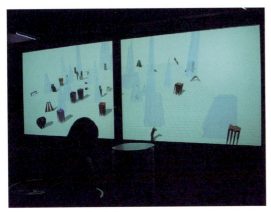

图27　索尼探梦（1）

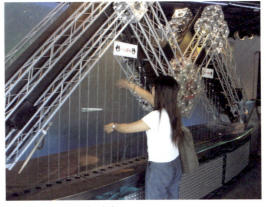

图30　索尼探梦（4）

图28　索尼探梦（2）

图31　索尼探梦（5）

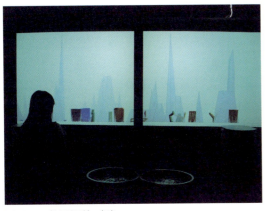

图29　索尼探梦（3）

通过前面的综合介绍及参观、展览、体验等，同学们被要求对自己了解到的和感兴趣的知识进行总结，并发展出一篇合理的、完整的报告对自己所学到的知识进行总结，为后面的学习方向规划好初步的目标。

这部分课的要点是在非常短的时间内帮助学生充实基础知识，开阔眼界，建立起正确的审美意识、严谨的思维方式。难点是短时间内大量的作品赏析，如何才能使学生以理性的态度来对科学技术、艺术与设计间的关系进行分析。学生的特点不一样，感兴趣的方向也不一样。需要针对不同类型学生进行讲解，扩展他们的知识面。作为艺术设计类的学生，他们的逻辑思维能力是培养的重点，对科学严谨的态度是必须加以培养的。

## 2. 课题导论

实验媒体工作室的课题设置是根据学校整体发展目标与工作室发展目标和教学要求的综合考量为中心的。我们确立的题目为"城市印象—Questioning the City"。课题导论为学生的课题发展方向规划了大的目标，但在这个大的前提条件下，学生可以根据自己的兴趣点或发现的问题来深入发展个人的研究方向。后面的所有课程和工作都将围绕这个基本中心开展。

（注：后为课题大纲）

**主题**：城市印象（Questioning the City）

城市是我们学习、工作和生活的地方。但是"这是一个什么样的城市？""它以怎样的状态存在并且改变着？""它的改变如何影响着你的生存？""你又是如何以你的努力改变着它？"以"城市"作为课程主题的出发点，着重研究城市中的人与生存环境之间的关系（包括：政治、经济、文化、教育、种族、人口密度、医疗等问题），从对城市中人的心理方面的调查研究入手，如潜意识行为、交友等方面，以及物理环境方面的调查研究，如从城市的道路、桥梁、建筑、绿地等环境的调查研究方面进行综合解析，发现自己感兴趣的出发点，并加以相对深入研究。

教学目的：
1. 相对全面概括地了解试验媒体的历史背景知识；
2. 能够理解并掌握基本的学习方法；
3. 具有分析和评论当代试验媒体的能力；
4. 实验性媒体理论上的认识和实践的训练；
5. 理解可以计算的图形及计算机语言对图形的控制；
6. 培养学生清晰准确的书面及口头表达能力。

教学方法：
调研；参观；讲座；讨论；单独辅导。

关键词：
Conceptual；Invent；Creative；Formal；Multi-media Scripting Software；Technologies；Interactive；Reactive；Information；Computing Language。

作业要求：
1. 计划书：1000～1100字。
2. 课题报告：2000～2200字。

图文并茂。文字为2000～2200字（多或少均扣分）。图片要求10张以上。作业为两份（一份为打印文件，交至实验媒体工作室；另一份为电子文件，通过email发送至实验媒体工作室电子信箱）。

3. 实验性媒体创作：电子文件。

时间：第一学期。

## 3. 研究方法

研究也是一种方法。如果有一套正确的方法就可以做到事半功倍。然而很多人都认为作研究是一件很困难的事，需要有非常广博的知识和坚实的学理根基才行。其实不然。我们在课中教授学生针对具体课题进行深入研究的方法，学生将掌握基本方法并收集想法与证据，为后面的工作打基础。

在研究方法的课中，我们将整体分割为三个大的阶段。每个阶段都将为学生明确学习的目标，并针对目标辅助学生顺利完成既定的任务。

三个阶段分别为：
- 课堂教授基础理论知识；
- 以理论知识为基础进行实践；
- 理论结合实践，将课堂讲授的知识和自己实践的结果转化为自己的方法。

在课堂教授的基础理论知识中，我们由浅入深，就研究的动机、研究的类别先进行介绍和讲解。之后，就研究的重点问题，包括研究的要领及方法作充分的讲解和分析。为学生掌握基本的概念和方法奠定良好的基础。

在第二阶段中，以理论知识为基础进行实践。在这个过程中我们有意识地将学生的学习目标向主导课题"城市印象"切入，要求学生们走出去，在城市中发现问题。将前面课堂中的理论知识转化为他们的实际操作，注意研究的要领和方法，切实有效地通过操作来体验。

在第三阶段中，教授学生如何将前面的理论知识，通过老师辅导进行的研究实践过程转化为自己真正的方法。针对每个同学不同的习惯和兴趣点，要求他们以书面文字的方式纪录研究工作的过程，并加以分析。注意以下问题，如：应用方法简单、举一反三、品质至上、诚实等。将死板的知识活学活用，变为自己可以信赖和使用的方法。

研究方法：其中包括资料收集和资料分析。

调查研究中要解决两个最基本的问题，它们是：

1. 所有的数据是如何被收集以及如何产生的；
2. 这些数据是如何被分析的。

这两个问题可以告诉读者你的结论是如何获得的。其原因是方法直接决定了结果。了解数据是如何被收集的，能够帮助读者评估你得到的结论和结果的有效性及可靠性。

通常作一个调查研究方法有很多。要求学生所采取的方法需要清晰地说明他们采取这个特殊的手段或程序的必要性。研究方法针对学习目的而言必须是非常适当的。调查研究过程中，学生所研究领域数据的收集和产生，与采用的方法应是相和谐统一的。

方法还需要讨论那些可以被预见的问题和提供相应避免这些问题出现的预案，以避免问题的发生。这样，即使问题出现也可以将问题造成的影响降低到最低限度。在这个过程中，学生需要注意一些常见问题：

1. 不相关的细节信息；
2. 对于基本程序不必要的解释；
3. 问题的盲目性。

学生在自己的调查研究范围内经常采用的一些方法包括：

1. 分析；
2. 案例学习；
3. 对比；
4. 评估；
5. 试验；
6. 调查问卷；
7. 状况了解与分析；
8. 理论构件；
9. 趋势分析；
10. 设计纬度。

无论采用什么方法，学生在这个过程中都要非常强调针对自己的方向。在调查研究中应注意：

1. 记住方法的目的；
2. 对所做的事进行纪录，为什么要做及发生了什么；
3. 记住谁是观众，并非常小心地避免提供不必要的细节信息。

在研究方法课程中要求学生对课题导论的内容进行思考，并开始整理针对课题导论的资料。在本阶段课程结束时，要求学生以正确的研究方法为指导，整理出一份初步的计划书来规划后面的学习任务。在计划书中，学生遇到的难点是如何用严谨的文字将信息进行整理，然后以规定好的格式书写出来。由于文字呈交的作业字数受到严格的控制，所以要帮助学生整理思维，用有效的文字阐述问题。

## 4. 学生辅导及作业过程范例

实验媒体工作室——倪美芳
计划书原稿及修改后的呈现

**辅助（大龄）弱智儿童适应城市生活**

**摘要：** 大龄弱智儿童（11～18岁）是即将走向社会的儿童，他们在行动、语言、思维、记忆等方面有不同的障碍。他们大部分时间是在家中和养育院里度过的，要走向社会就必须学会一些基本常识，如交通规则、买卖关系等。我将通过多媒体的手段，模拟城市环境，营造一些日常生活所能遇到的问题，直观地告诉其解决方式。

**引言：** 弱智儿童的训练包括两个阶段，对幼龄弱智儿童（3～10岁）的教育训练注重潜力开发和生活自理能力。但是对于大龄弱智儿童则注重某些简单劳动技巧的培养，让他们能够自食其力地生活。他们接触社会的机会很少，并且需要反复记忆才可以记住一些知识。如想走向社会就必须了解一些城市生活规则，然后再去实践，这样可以减少失败情绪，增加安全系数（交

通方面）。比如可以在以下几个方面尝试：①熟悉交通法规，认识红绿灯和某些交通标志，学会如何过马路，了解行人该走的路线；②学会自己购买食物，支配人民币；③参观工厂车间，可以让他们了解劳动的艰辛，认识劳动的意义，树立劳动观念。

**文献回顾**：根据1988年卫生部组织的调查显示：在0～14岁的年龄段中，弱智儿童占1.07%。若按此计算，在全国3.4亿儿童中，弱智儿童至少有363万。可见这个问题是严重的、不容忽视的。茅于燕对弱智儿童进行教育训练，最终的目的是使之具备走向社会的能力。（茅于燕：中国科学院心理研究所教授，主要研究领域为婴幼儿智力发展和智力落后儿童的早期教育和心理，研究成果获得中国内滕国际育儿奖）。

**方法过程**：用3DSMAX构建虚拟城市，靠脚踏的方式驱动程序的进展。虚拟城市包括街道（学习行人所走的路线）、十字路口（学习单独过马路）、商店（弄明白买卖的关系）、工厂（了解劳动）。脚踏：由固定的自行车踏板和把手组成，当弱智儿童空踏的时候，画面中也有一个儿童在虚拟的街道上向前走，停止的时候那个儿童也停止，当弱智儿童扭动车把的时候可以转弯和进入商店、工厂、快餐厅等场所。进入商店后，画面中的儿童自动进行买东西的活动，会有对话、付钱等活动。主要是让弱智儿童了解这个买卖过程和付钱的行为，起到示范的作用。脚踏同时起到了一个锻炼身体的作用。在技术方面，通过请教和学习，可以完成用3DSMAX构建虚拟城市；用脚踏的方式驱动程序，现在我还不知道该怎样实现，但是我看到其在一些作品已经被使用（比如jeffrey shaw）。

**信息反馈**：我已经和北京新运弱智儿童养育院联系，每周去一次。在我制作过程中分阶段进行测试，得到第一手的反馈资料。

**结论**：这个辅助系统，让他们在娱乐中明白一些城市生活的潜在规则，以便于他们更好地在实际生活中参与城市活动。

**参考资料**
《北京新运弱智儿童养育院教学十年经验汇编》，茅于燕，1997年。
《希望之路》，茅于燕，2001年。
《心理学教程》，吴荣先，苏州大学出版社，2000年。
《教育心理学》，莫雷，广东高教出版社。

倪美芳同学在书写这份计划书前作了大量的准备工作，并且仔细思考了自己课题发展的方向。所有的工作是非常值得肯定的。但是通过她的计划书，我们也发现了普遍存在于艺术设计类学生中的一个弱点，就是逻辑思维能力不强，感性思维方式占了主导地位。在方法与过程部分，她只是描述了她打算做一个什么样的设计作业，而不是采取什么办法来达到她最主要的目标——辅助（大龄）弱智儿童适应城市生活。方法在计划书中是非常重要的，因为它可以告诉观众或老师，你是如何安排研究来解决问题的！它可以提供工作计划并且描述在完成课题时必要的活动。在这个部分，你要提供充分的信息，说明你的方法是合理、良好的。而且这些方法要

在研究问题过程中有良好的质量表现,而并非数量表现。

在第一次沟通辅导后,她在方法与过程部分进行了修改。

通过辅导和修改,她更明确了方法和过程的含义,明确了工作目标和如何开展工作。这样可以通过计划书来有效地指导和调整后面的具体实施过程,有效达到自己的目标。

## 方法与过程

第一阶段　确立目标对象
通过与对象交谈、阅读病案记录,以及相关方面的文献获取大龄弱智儿童在视知觉方面接受知识的心理特点。通过与对象及对象的专职教师交谈,了解对象在实际面临城市生活中所遇到的问题,并记录下来。

第二阶段　草稿阶段
通过第一阶段的资料收集,以及阅读心理方面的书籍分析和罗列他们的心理特征,用DV录些典型街道,以及一些城市生活片段。根据心理特征、影像、资料、病例的分析以及对象在实际面临城市生活中所遇到的问题和记录下来的文字,画出虚拟城市的背景;设计几个典型的场景,写出场景动画的脚本。

第三阶段　实际的制作阶段
在软件方面,通过老师辅导、自己摸索和学习别人作品的方式,达到制作的目的。在互动装置方面,我有两个计划:如果软件的制作过程顺利,余下很多时间的话,我想做一些实际的装置来配合软件;如果时间不多的话,我可能只有用电脑键盘的某些键来代替。

第四阶段
测试、改进以及一些后期处理阶段。

第五阶段
文字总结阶段。对前面工作进行总结并规划后期任务。

## 学生辅导及作业过程范例

实验媒体工作室——潘晶晶
计划书原稿及修改后的呈现

**题目:互动求知**

**摘要:** 当前社会正在向一个知识型社会转型。然而,北京市中小学生厌学率达到30%。(本课题旨在让中小学生)通过在 Interactive Learning Environment 中的经历,发觉知识的重要性,提高学习主动性。

**引言:** Questioning the City。
北京是城市化和现代化同时进行,文化多元和经济革新的地方。因为它的开放性和包容性,产生竞争、压力、优胜劣汰,城市的高速发展需要高质量的人群。然而,高质量的人群未必就适应城市。什么样的

人适应北京的发展？当前的社会正在向一个知识型社会转型，有知识才可以有质量，才可以适应北京的发展。

从知识入手分析"知识型社会"

知识：使个人变得有智慧，也变得有生产力。

知识社会的特点：知识更新更快，获得知识又异常方便。

通过：终身学习这一重要环节去实现。

强调：知识和学习把人们联系在一起，增加人与人之间的相互依赖，增强人与社会、人与自然的联系。知识和智力开发是未来经济发展的动力。知识将改变未来社会人们劳动的含义和结构。

有知识的人和没有知识的人的发展前景存在天壤之别。

靠教育缓解"阶级冲突"，教育是获得知识的主要途径。教育不仅是投资，更是建立公平正义社会及提升国家竞争力之原动力。模拟有知识的人与没有知识的人在游戏中的发展前景对比，来督促不爱学习的学生，调动他们学习的积极性。

**文献回顾**：知识的重要性。

劳动者渴望知识，因为知识是他们获得胜利所必需的。
　　　　　　　　　　　　——列宁

人的知识愈广，人的本身也愈致完善。
　　　　　　　　　　　　——高尔基

人之不学，犹谷未成粟，米未成饭也。
　　　　　　　　　　　　——王充

**青少年厌学症**：青少年是国家的未来和民族的希望。中小学时期的教育是至关重要的，中小学时期是一个人世界观、人生观、价值观形成的关键时期。

针对人群：12～14岁青少年。

然而，据北京的调查数据显示，目前中小学生厌学率达到30%。

中小学生心理分析：患有厌学症的学生学习目的不明确，对学习失去兴趣；不认真听课，不完成作业，怕考试；甚至恨书、恨老师、恨学校，旷课逃学；严重者一提到学习就恶心、头昏、脾气暴躁，甚至歇斯底里。

**目标和目的**：针对患厌学症学生的心理，设计一款游戏（或装置）——An Interactive Learning Environment for Teaching and Learning of Teenager，通过非说教式、非灌输式的互动式学习环境，使厌学的青少年在其中通过亲身经历、体验、感受，对知识产生兴趣，激发求知欲，发觉知识的重要性，然后自觉、主动、积极地去学习。包含：智力的、肢体的、审美的、心理的以及社会经验的等各方面丰富的知识，使学生的智力和知识的灵活运用能力都得到提高。

**风靡的暴力游戏**：青少年酷爱网络游戏，但不是玩《三国群英会》之类的益智类游戏，而是沉迷于充满血腥的暴力游戏。这易助长青少年的暴力倾向，使他们缺少爱心，变得冷酷，滋生反社会、反民族的人格。

**案例**：某中学初中一年级男生，因沉迷于暴力游戏《暗黑破坏神》而造成悲剧；某中学一男生，沉迷于CS，在玩游戏时与他的游戏好友发生口角，然后就杀了他那位朋友，而且还很平静。600名初中生老师说，与其他青少年相比，花较多时间玩暴力视频游戏的孩子更具敌意，他们更有可能与

权威人物及其他孩子争论。

李德森分析说:"玩暴力游戏虽不至于直接促成犯罪,但在适合的情境下,会让青少年倾向以暴力方式解决问题。长期接触暴力游戏的青少年,会优先以暴力行为作为解决问题的方式。过于沉迷暴力游戏,会将虚拟世界带到现实生活中,容易导致青少年无法分辨真实与媒介之间的差异,并且错估真实社会的复杂性。"

因此,暴力网络游戏是存在分歧、不被所有人接受、不适合青少年成长教育的游戏。而通过 Interactive Learning Environment,提高学习主动性的益智类游戏,对青少年是必要的,是具有深远意义的。

计划:
Stage 1: 调查分析
问卷调查:这是最直接有效的方法。调查对象:12～14岁青少年和初中老师。
搜集分析:搜集资料,分析青少年心理学。
Stage 2: 构思草图
构思内容,查找对比其他游戏,画出草图。考虑总体颜色、背景音乐等方面。
Stage 3: 软件学习
Stage 4: 制作改进
Stage 5: 反馈总结
写一份课题总结,总结完成课题过程中的困难、进步、收获,作业的最后成品与前期预想是否有差异,作业的延展性等问题。

参考资料
关于 Interactive Learning Environment 的外国网站。
中学生心理分析网站。
《北京艺术设计学院校报》,2005年第一期。
《青少年心理学》,北京大学出版社。
《全国青少年网络文明公约》,中青网与中国青少年网络协会联合。
一份美国互动式教学、初中生生物课教案。

潘晶晶同学也是在通过辅导后不停改进自己的计划书而明确了自己的学习和工作目标的。这里是她修改后的计划书,我们可以看到在方法与过程方面的明显不同,而新的修改部分能够更高质量地指导她后面的学习。

题目:互动求知

摘要:当前社会正在向知识型社会转型。然而北京市中小学生厌学率达到30%,通过互动学习环境,使他们发觉知识的重要性,调动学习积极性。

引言:北京是城市化和现代化同时进行,文化多元和经济革新的地方。因为它的开放性和包容性,产生竞争,优胜劣汰,城市的高速发展需要高质量的人群。然而高质量的人群未必就适应城市。什么样的人适应北京的发展?当前的社会正在向一个知识型社会转型,有知识才可以有质量,才可以适应北京的发展。
从知识入手分析"知识型社会"
特点:知识更新更快。
通过终身学习这一重要环节去实现。
强调:知识和智力开发是未来经济发展动力。知识将改变未来社会人们劳动的含义和结构。
有知识的人和没有知识的人的发展前景存

在天壤之别。

教育是获得知识的主要途径。教育不仅是投资，更是建立公平正义社会及提升国家竞争力之原动力。

模拟有知识与没有知识的人在游戏中发展前景对比，来督促不爱学习的学生，调动其学习的积极性。

**文献回顾：** 少年期是人生中具有特别重要意义的特殊时期，如引导得好，其各种积极情感将得到充分调动。这一时期成为辉煌一生的开创期。如引导得不好，消极情感抬头，则有可能成为"危机期"、"难教育期"。
——朱小蔓（教授、博士生导师、中央教科所所长）

说明中小学时期的教育是至关重要的，中小学时期是一个人世界观、人生观、价值观形成的关键时期。然而据调查数据显示，北京中小学生厌学率高达30%。

人的知识愈广，人的本身也愈致完善。
——高尔基

人之不学，犹谷未成粟，米未成饭也。
——王充

说明知识的重要性。知识，使人变得有智慧、有生产力；使处于厌学状态的青少年，及时意识到知识的重要性。知识是至关重要的。

**目标和目的：** 针对患厌学症学生的心理，设计一款游戏（或虚拟空间），通过非说教非灌输式的互动学习环境或模拟有知识与没有知识的人在游戏中发展前景的对比，使厌学青少年通过亲身经历，对知识产生兴趣，激发求知欲，发觉知识的重要性，然后自觉、主动、积极地去学习。提高学习主动性，对青少年是必要的，是适合成长教育的，具有深远意义。

**计划：**

Stage 1：调查分析

问卷调查：是最直接有效的方法。调查对象为12～14岁青少年和初中老师。通过对他们的调查，可以获得最准确最真实的信息。搜集分析：通过大量搜集资料，了解专家如何从专业的角度分析青少年心理。

Stage 2：软件学习

必须要有非深层的全面了解，这样才知道，都有哪些效果，通过什么命令可以实现我的想法，哪些是可以用到我的课题当中的。

Stage 3：构思草图

构思内容，查找对比其他游戏，先确定大的框架，理清条理，画出草图。考虑总体颜色背景音乐等方面。

Stage 4：制作改进

制作过程中随时与老师同学交流，边做边改进。

Stage 5：反馈总结

写课题总结，总结在完成课题过程中的困难、进步、收获，最后成品与前期预想的是否有差异，为什么，下次完成课题要注意的问题，作业的延展性等问题。

**参考资料**

关于Interactive Learning Environment外国网站。
《北京艺术设计学院校报》，2005年第一期。
《青少年心理学》，北京大学出版社。
美国互动式教学、初中生物课教案。

这里我们提供更多的一些例子来给大家参考。

实验媒体工作室—李论

**题目：幻想的时空隧道**

**摘要**：以实验室的学习方法为主，进行影像声音在空间里律动的实验，研究这种律动给人的心理产生的影响，最终目的是给人带来时空转换的幻觉，即：幻想的时空隧道。

**引言**：曾经听人说过"地铁是都市人的避难所"。我一直在想为什么会有这种说法。地下是一个特殊的空间，它没有白天、黑夜之分，也没有春夏秋冬之别。相对于浮躁得不停改变的地面来讲，几乎没有任何变化。当人们从地上走入地下，就像从一个世界走入另一个世界一样。地铁如同时空隧道，在地铁里若是不听报站，不看站牌，几乎不知道自己身处何处或者下一站是哪里，人们在无尽的黑暗中抛离了对实物的关注，思维停留在自己的幻想领域，在这里所看的都是自己创造出来的影像。地铁里很少有人说话，大家都用幻想保留了一些距离，因此形成了一个私密的公共空间。

**目标和宗旨**：反思现在快速而焦虑的生活状态。了解人们的精神需要。用影像及声音创造一个互动的幻觉空间，在幻想的时空交错中进入个人的世界。

**工作程序**：这个课题将以实验室式的学习方式为主。我将调查和研究什么样的影像和声音能造成人的幻觉，以及如何运用多媒体手段将时空隧道表现出来。

阶段一：确立目标，以自己在地铁里的感受为出发点，拟定要做的方向，以及自己对地铁、时空隧道、幻觉空间的认识和对现实的反思。用相机和DV采集关于地铁的原始影像。

阶段二：具体研究，这一阶段主要是以理论学习及研究为主，获取课题研究必备的理论基础以及实验媒体领域的新的技术。

1. 有三个主要理论领域的知识需要了解，首先是心理学。要了解什么是幻觉，人在什么情况下会产生幻觉等。其次要参考有关时空隧道这方面的著作，了解什么是时空隧道，以及在理论上的可实施性。然后要学习科学理论及技术知识，知道怎样合理地计算图形及空间，怎样将虚幻的符号转换成为可见的影像。

2. 参考分析同一领域下类似的作品。了解其他人在分析问题、解决问题时的想法和制作技术。

阶段三：实际制作，这个阶段将具体操作实施这个项目。分析和计算能使人产生幻觉的影像及声音，以人的心理为基础进行空间的制作，使人进入这个空间或接触这个空间的时候与幻觉影像互动，产生进入时空隧道的感觉。

阶段四：信息反馈，这一阶段主要是得到大家对所制作出的作品的信息反馈。

阶段五：文字记载，将所做的工作完整地记录下来，进行自我评估。

问题：

技术问题：图形分析制作、感应程序制作等。需要一定空间及设备。

字数：1093字。

**参考资料**
《视听幻觉带来的逼真性》、《幻觉》，周传基，2003。
《弗洛伊德传》，高宣扬。
《模拟时间隧道》，装置，韩国，2005。
《马歇尔的幻觉》，电影舞台剧，北京，2005。

**实验媒体工作室—周宏翰**

**题目：易读的电子地图**

**背景：** 最好的城市应该具备以下几点：①最好的城市是先规划后建设的城市；②把握成长关键期的城市（以最小的代价获得最大的成功）；③适宜居住（衣食住行、生老病死、安居乐业）；④与众不同的个性化城市；⑤老百姓期待和向往的城市。明确什么样的城市是一个好城市，让我可以全面地分析北京。
——中国城市生活质量研究课题组组长、北京国际城市发展研究院院长连玉明

一部分外地人说起北京，首先不会是赞美它，而是会说"北京太大了，交通非常不方便，到哪里都堵车"。生活在北京的人都有感触，每天我们出行时的交通问题成了我们最大的心痛。北京的道路最多、马路最宽，但交通问题始终无法解决。这是为什么？我的分析是以下三点：①生活和工作的压力使得这个城市的节奏加快，随着人生活水平的提高，现有的交通工具已经不能满足人们的需要。②一方面要大力发展汽车工业，一方面要确保城市交通，现阶段北京的城区功能性分布和道路设计问题满足不了这两方面的需要。③拿一张北京地图，你便会发现北京的"大"是一个什么概念，地图之大、之密，以致让人无法识辨。我的切入点是从"地图问题"开始。为什么要解决这个问题？因为社会的发展和进步需要压力减缓、效率更高，人们希望过上更为舒适安逸，有利于身心健康的高质量生活。交通问题作为"吃住行"的生活主要问题之一，是迫切需要解决的。好的导视系统可以给人们的日常生活减去不少麻烦，人们的办事效率也会大大提升。

**目的和目标：** 研究和探索电子地图识别问题，使图形通过其颜色功能化，而易识别，方便人们阅读；针对儿童出行不便，设计特殊的图形符号，使孩子能够拥有一定的独立生活能力。

**方法：**

1. 信息采集分析。针对两种人群（手机使用者和儿童），通过问卷调查，分析他们在阅读地图时不便的原因。针对儿童，找到为他们所适用的图形界面。分析电子地图现有的缺陷，找出地图中相似的元素，对地图的功能性和区域性进行对比、分析，功能性相同的建筑物通过颜色进行分类。对国内外此类技术进行了解和对比，找出各类产品的优势。虚拟一个特定的社区，分析周围的环境与地形。通过问卷调查找出有效而正确的图形与颜色，并且了解更有效的地图出行路线引导方式，增加地图的互动性，提供交流平台。

2. 软件学习。通过对高科技数字化技术的掌握，了解作品可实施的程度，对作品进行局部修改与调整。进一步整理和完善电

子地图中的元素，分析类似游戏中的界面与互动方式，取长补短。
3. 作品制作。在该阶段中进行界面的设计与草图的勾画，分析图形在界面中的分布，颜色的搭配，字体的大小。考虑成人与孩子在阅读中的界面区别，在场景互动中的内容设计。
4. 测试与反馈、报告陈述。得到反馈建议，大量地吸取外来的意见及有效的建议，了解该作品的缺陷以及是否符合最初的调查目的，进一步完善作品，呈交报告。

字数：1128字。

结论：有效的颜色图形界面和互动方式电子地图，将给人的生活带来更多便捷。

**参考资料**
《城市中国》杂志，No.2期。
《数字化城市》中国城市问题研究中心调查报告。
《宜居的城市》。

<p align="center">实验媒体工作室—马小雨</p>

**题目**：光线编织

**摘要**：人在晚上很容易孤独、迷茫、迷失自我，来自于白天城市生活的各种压力，在夜晚被释放。而光是夜晚十分活跃的元素，以实验和研究的方式，通过对夜晚光的视频的编辑以及人与光的互动，让人可以有置身夜晚城市的感觉，发现以前不太注意的光。最终目的是让人对自己生活中的夜晚有一个重感，从另一个角度看城市夜晚（通过人与光的互动、周围的环境或屏幕的变化达到调节效果）。

**引言**：有人说"夜上海，不夜城，华灯起……"现在的北京又何尝不是呢？身为政治、文化、历史中心的北京，一到夜晚也同样灯火辉煌，像王府井、什刹海这样的地方很多。随着经济的迅速发展和文化水平的提高，人们的生活方式、价值观念，乃至心理状态也发生了巨大改变。貌似正常的生活却暗含着年轻一代信仰的缺失和对于生活的迷茫。
这种心理的产生包含在强烈刺激的紧张和压抑中，这种紧张与压抑生长于内部和外部刺激快速而持续的变化。其中瞬间印象起了很大作用，由于灯光的自由变化与时间的断裂，给人们内心带来了丰富的感受，所以试着以抽象的视觉元素再现夜晚城市，创造一个互动城市夜晚的视频，让人重视我们生活的夜晚，对自己生活的城市有个反思。

**目标**：创造一个互动的城市夜晚的空间（视频），通过互动，人们进入某个具体情景时，可以重新审视城市夜晚的生活状态，从另一个角度重新思考我们的城市。

**文献回顾**：
www.v2.nl（要分析作品）。
http://www.baidu.com 中央电视台《经济半小时》：人与城市的对话。
www.nanfangdaily.com.cn 南方日报。
http://ent.sina.com.cn 城市虚脱帮。
http://arts.tom.com 城市中国：可见的与不可见的。

《持摄影机的人》维尔托夫。
《柏林的苍穹下》。
《麻将》杨德昌。
对光与色彩对人心理的影响、色彩与心理、知觉的组成元素的分析。

**方法和过程：**

第一阶段：搜集资料、确定主题（11月第1～2周）已过，手头现有资料本。

第二阶段：具体分析、深入深度（11月第3～4周）。

理论问题（第3周完成）：

1. 心理学。人在什么情况下会有什么样的感受（色彩与心理，对光线有不同的知觉习惯和感受）。
2. 社会学。年轻人为什么会信仰缺失，产生成长问题及压力。
3. 灯光的种类。灯光的各种特性，以及对人的影响和贡献。

实例分析（第4周完成）：

1. 与理论结合，发现其中的联系，找到别人做的道理和原因。
2. 通过对相同点和不同点比较，与自己作品联系（对不足之处及时进行知识点的补充）。
3. 给出一个对于作品分析后的评估。

第三阶段：资料整合、作品制作（12月第1～3周）。

技术问题（持续5～6周）：

1. 视频的制作和分析，视频的整合是否能够进行有效表达。
2. 互动的研究与制作、感应程序等。
3. 查找或者寻求帮助，软件和其他器具是否可以实现，及时进行调整。

第四阶段：信息反馈（12月第4周）。

1. 作品的实验运用。
2. 反馈调整。
3. 研究总结。

第五阶段：课题报告。

（注：每个阶段都要和老师、同学进行讨论研究，以提高工作效率）

字数：1054字。

实验媒体工作室—吕雯雯

**题目：城市环境的美化创建**

**摘要：** 主要探讨的是如何运用互动媒体的方式提高小学生废弃物分类意识，研究侧重于从受众的角度出发。通过针对废弃物产生原因的分析，针对小学生的废弃物的分类意识的探讨和分析，提高小学生废弃物分类意识。

**引言：** 城市的环境关系着人们的生存与发展，关系着一个城市的形象。在现今的城市中存在着大量的生活废弃物。如废弃物处理得不好，会直接影响人们的生活质量。人们对可回收废弃物的认识程度不够，废弃物分类意识不强，使得城市污染越发严重。中国绝大部分学生对废弃物是如何分类的意识比较模糊，不了解哪一类是可以回收的，哪一类是不可以回收的。小学生是一个相对容易接受新事物的群体，对各种知识的吸收能力比较强，提高小学生的废弃物分类意识有利于维护城市良好的环境。

目的：帮助小学生了解可回收废弃物和不可回收废弃物种类，提高小学生废弃物分类意识，达到城市废弃物的有效分类。

**方法：**
资料收集
1. 通过查询书籍资料对各个种类的废弃物进行深一步的调查了解，划分出可回收垃圾和不可回收垃圾。
2. 以问卷调查的方式了解小学生是如何看待其自身周围存在的废弃物的。
3. 对国内外废弃物的回收方式、结果进行对比分析，以便于在作品中以更好的方式告知参与者准确的信息。
4. 研究收集以哪种多媒体方式传送信息比较容易被小学生所接收，使作品更易于被接受，更容易达到教育的目的。
5. 参观互动作品展，观看各类作品，为自己的作品寻求一个好的思路。

整理思路
综合所收集的各种资料信息，进行分析，构想作品所呈现的方式。

作品制作
运用所学软件对作品进行制作。

**测试信息反馈：**
了解受众对所制作出的作品的信息反馈。
调查研究方面主要是针对小学生对城市废弃物的认识进行调查研究，采用数据调查收集，并对数据进行统计整理、研究和综合分析，从而制作出能有效提高受众废弃物分类意识的作品。

在实例研究方面，主要针对中国城市废弃物污染的现状及可能的受众人群进行问卷调查，并对调查进行统计整理和综合分析，得出受众对作品呈现样式的认同及喜好，在此基础上结合互动媒体技术的支持，进行实例的制作。

**时间安排：**
阶段一：进行问卷调查，收集资料。
阶段二：学习有关的技术进行制作。
阶段三：对作品进行反馈评估调查。
阶段四：整理调查研究，写出总结报告。

**结论：** 在方法上将以符合受众接受程度，提高受众废弃物分类意识为基础，展开研究。以此为基础研究，应用多媒体互动技术设计制作能有效提高学生废弃物分类意识的作品，以减少城市中不必要废弃物的出现。

**参考资料**
《国家地理杂志》。
《视觉中国——心理学中的空间视知觉》。

在计划书的书写过程中我们需要注意的一些常见问题：

1. 不能准确良好地定位自己的研究范围；
2. 不能良好地引证和标注自己的学习；
3. 不能准确地借鉴别的研究者的理论或经验；
4. 不能完全集中在自己的研究中心上；
5. 不能将自己提议的研究发展成一个有连贯性的和有说服力的论点；
6. 太多的细节集中于不重要的小论点

上，而忽视了大的方向；

7. 太涣散，好像把所有问题都描述了，但是没有明确的方向。

这些研究方法和基础决定了研究和学习计划的质量，需要认真对待。同时计划书只是一个最初步的计划，随着研究过程的深入和展开，研究学习的方向可能会发生变化，不过这没关系。如果研究学习方向发生了变化，那么将方法与过程也进行合理调整，以适应新的目标就可以了。

## 5. 人机互动技术学习
——可以计算的图形

技术在实验媒体的学习中占非常大的比重，因为技术是支持这一学科的"一条腿"。在前面我们已经提到了，实媒体工作室的目标是为那些有愿望去发现、研究和纪录新最新的科学、技术及其在艺术与设计领域发展的大学阶段设计师和艺术家提供高等教育的机会。那么对技术的了解和学习就是主要任务之一。

科学与技术本身就是一门艺术，它们普遍存在于我们的日常生活中。例如我们传统的手工艺制造工艺（如小到面人、首饰、陶瓷，大到城市雕塑、建筑等）。和随着社会的发展与进步科技的新兴产物（如：半导体、激光、计算机等）。所有这些都影响和左右着我们的生活，同样科学技术也影响着我们的艺术与设计。新的科学技术为我们的艺术表达和设计任务提供了更多样的和更好的解决办法，推动了它们的前进。反过来，艺术与设计的发展也为科学技术提出了更高的要求，推动科学技术向更高的台阶迈进。它们相互支持，共同前进。

在这阶段中，我们将技术学习分为两大部分：

1. 课堂软件学习，计算机工作坊；
2. 针对前面的调查研究，开展自己需要的计算机实验课题的试验。

在课堂软件学习、计算机工作坊课程中，我们以能够产生互动的软件为主体，针对基础的计算机语言进行讲授。计算机的语言方式有别于我们日常生活中大家的语言逻辑方式，所以在这个课中主要传授学生以计算机逻辑方式思考的方法，为后面实际利用计算机技术奠定良好的基础。基础的软件学习包括：FLASH、DIRECTOR、3DSMAX、PREMIERE、AFTEREFFECT、SOUNDFORG 等。其中以 FLASH 的 ACTIONSCRIPT 和 DIRECTOR 的 LINGO 交互语言学习为主。

针对前面的调查研究，开展自己需要的计算机实践课题的试验。在这一阶段中，学生要将自己前面的调查研究，结合课题导论中的课题要求与方向，应用于自己的作品实践中。技术的学习就是为了能够为学生的艺术设计服务，为他们提供一个基础现代科学技术的手段，来进行初步的创新与应用。学生有了相应的技术语言基础，如果针对自己课题还需要更多的技术学习，那么学生将根据自己的需要进行更多的技

术学习。工作室配备有非常优秀的技术辅导老师，可以根据同学的需要进行有针对的技术指导学习。

软件的学习需要与作品进行结合，这是难点。计算机语言有自己的逻辑方式，学习艺术与设计类的学生容易非常感性，那么理性与感性的结合需要恰到好处。单纯的技术学习对学生来讲不能有效地将这些技术转化为实际的知识加以利用，没有一定技术能力的基础也不能将想法转换成现实。所以在技术的学习中，既要充分考虑学生的想法，也要照顾学生实际的操作水准。

在人机互动技术学习中，我们尽量为学生创造开阔眼界的机会。通过与国外合作，我们请到了英国考文垂大学媒体艺术系研究生课程的课程指导老师 Dr. Rolf Gehlhaar 教授，与我们进行学术交流活动。期间 Rolf Gehlhaar 教授为我们的学生开设了一周的计算机语言技术工作坊，介绍了当今世界上这一领域中最前沿的艺术与设计作品（图 32～图 36）。

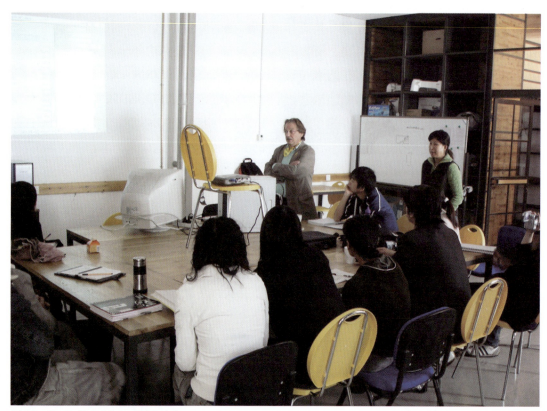

图 32　Dr. Rolf Gehlhaar 教授（1）

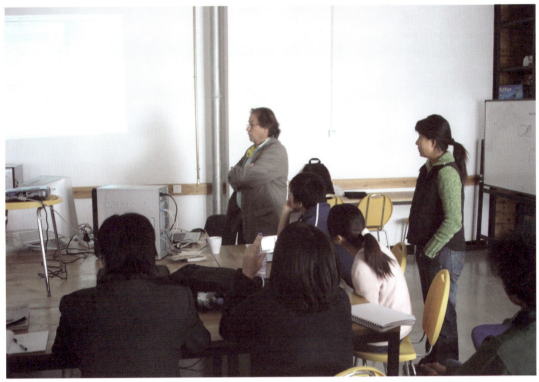

图 33　Dr. Rolf Gehlhaar 教授（2）

图 34　Dr. Rolf Gehlhaar 教授（3）

图 35　Dr. Rolf Gehlhaar 教授与同学（1）

图 36　Dr. Rolf Gehlhaar 教授与同学（2）

## 6. 课题发展

在前面的课程中，学生通过实验媒体基础理论课从实验媒体的审美上、观念上，还有理解能力上有了必要的积淀。通过课题导论初步理解课题的目的和规划目标及通过课题学生要完成的任务。在研究方法课上学生学习到了做艺术和做设计的一套基本方法，明确了如何把握自己的研究。通过技术学习学生掌握了必备的基本技能，为真正开展课题从技术手段上打下扎实的根基。

"城市印象实验设计"课题发展是要将前面的这些课程和知识进行整理，针对学生独立发展方向进入实际课题的学习，使学生具有清晰的思维和正确的实验手段。

这个课程主要分三个阶段进行：
1. 外出参观，调查实践中发现的问题；
2. 整理、分析问题，进行深入的研究；
3. 结合计算机软件和技术知识进行实验设计，尝试用新方法解决问题。

在外出参观和调查实践前，学生一直保持着在前面课程中所学的对待艺术与设计的态度和正确的方法，并进行思路上的整理，然后带着各自的问题走出去寻找答案和原因。

在回来后整理、分析和深入的过程中，老师和学生充分地互动。老师帮助学生分析问题，理清思路，更需要从技术与艺术、设计的结合层面指导学生进行试验。将概念向实际作品转换。

在整个的课题发展过程中，学生要将前面学到的收集资料、调查研究、分析资料、发展草图、进行概念原型设计等能力充分贯穿在这个课题中。

这阶段的难点是要协调好收集资料、调查研究、分析资料、发展草图、进行概念原型设计等方面之间的关系。因为这些因素相互制约、相互影响，任何一部分工作不充分都会导致整个过程的工作不理想。学生需要用科学的和严谨的态度来对待每一因素，并努力完成。同时，又要从整体的高度来协调它们间的相互关系，否则容易太局限在局部当中，迷失最主要的目标。

学生作业过程展示：从调查资料、资料分析、确定目标、草稿发展、原型设计、作品测试，到最后的报告书写。这个过程是一个完整的循环，也是一个良性循环。

这个循环的目的是：
1. 充分鼓励学生以一个正确和严谨的态度对待设计的问题和过程；
2. 以良性循环的方式推动学生的研究向深入发展；
3. 以良性循环的方式扩展学生的知识面；
4. 训练学生的概念实施能力；
5. 培养学生的严谨的逻辑思维能力；
6. 培养学生清晰的口头表达能力。

## 7. 学生作品赏析

倪美芳

她的作品是针对大龄弱智儿童如何适应社会正常生活而设计的。她通过调查了解到他们大部分时间是在家中和养育院里度过的,要走向社会,他们就必须学会一些基本生活技能,如交通规则、买卖关系等。之后,她又通过走访弱智学校、与教育弱智儿童及老师沟通、实际参加弱智儿童教学,发现大龄弱智儿童认知的特点是:

第一,智力落后儿童的感官的感受性普遍较差;

第二,感知速度慢,感知范围窄,感知容量较小;

第三,感知分化程度明显薄弱,主动选择性差;

第四,感知恒常性,整体性差;

第五,空间知觉、时间知觉发展较落后。

而多媒体新技术可以强化色彩刺激、声音刺激和吸引学生注意力。最后她将作品方向定位为利用多媒体技术手段,设计一款新的交通教学小程序,来帮助大龄弱智儿童适应社会,学习交通知识。

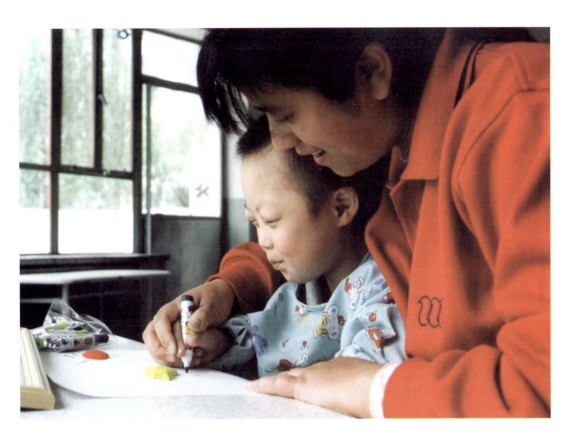

潘晶晶

她的作品也是以教授知识为方向的。她的目标是针对患厌学症青少年的心理，通过互动学习环境，使他们对知识产生兴趣，激发其求知欲，使其发觉知识的重要性，然后自觉、主动、积极地去学习，提高学习主动性。

通过对互动学习环境、青少年时期、中学生心理分析、中学课程、英语学习、课件等的分析和学习完成了最后的一个英语学习课件，让学生摆脱枯燥的课堂学习，通过玩来更好地背单词。

11月5日. Saturday

一、重做时间表格.
二、缩小范围，确定一科.
　　问卷设计 → 问卷调查 → 问卷分析.
　　初中生(青少年)课程共12科，选一科解决问题 → 英语
　　理由：英语的重要性. 对中国人来说，英语是一门工具，一门十分重要的工具.
　　　　　　　　对初中生来说，英语是主科，中考记分.
　　　　　　"语言就是信息，语言就是知识。"——英国莱斯特大学 Keith & Taylor 教授
　　所以，这就是说: 学好英语就可以了解英美国家的社会、经济、人文、政治等各面
　　　　　　　　的知识，学习英语国家的文化.（"师夷长技以自强".）
　　　　　　国际共通的语言.

　　英语是中国学生的第二语言，学习中存在一些问题与困惑.
　　　　"中国学生学习英语最大的弱点是，注重读写，而忽视略了听和说，因此发音多不地道".
　　　　　　—— 田维新教授，博士，曾任中央大学文学院院长.
　　∴要重视发音，要有正确的发音，要克服说英语的恐惧感.
　　单词，记不住，记混，单词量大，阅读看不懂.
　　口语，没有语境.
　　死记硬背，很容易忘.

总结与分析 第一次调查认为:
　　问卷设计太简单，目的不明确，问题不够具体深入，因此可以在问卷中获取的
　　结论太有限. 只是泛泛的问，没有针对要解决的问题提出具体问题.

结论: 大多数学生认为英语是最重要的，原因是英语老师抓得紧，家长的灌输，"英语
　　　　　　　　　　　　　　　　　　　　　　　　　　是班主任
很重要，要多花时间，好好学."
说明: 初中生在学习英语学习上，还是没有明确的目的，主动的态度，基本上是
　　基于被动的为考试为老师为家长而学.

**四、调查分析**　　　11.6. Sunday.

问卷设计 ──→ 问卷调查 ──→ 问卷分析

提出的每了问题都要有其明确的目的性。

eg:
面条的问卷。

目的：为了了解现代人对于面条的想法为何，我们设计了一张问卷调查表，发给全校的小朋友，让他们当一名小记者，请他们访问家人填写后交回学校，我们花了好长的一段时间整理这些资料，做成统计图表。我们希望将这些统计资料，当成是我们的研究成果，所以我们很用心设计这张问卷，希望能真正调查到消费者对面条的看法及对手工面条有无特别的偏好并且愿不愿意继续保留手工面条。

问卷内容：访问者基本的资料、/ 问卷内容。

问卷题目分析：制作问卷时，我们是以消费者的立场来设计所有的问卷问题，希望由问卷的结果了解消费者在选择面条的习惯以及对于「手工面条」的看法。

1、请问你大概多久吃一次跟面条相关的料理
2、请问你（或你的家人）会不会煮有关的面条料理。
3、请问你有没有吃过福兴、鹿港地区的小吃─面条糊？
4、对于福兴、鹿港地区的小吃─面条糊好吃的原因，你认为跟所用的面条有无关系

测试目的：我们设计前四题的目的，主要是为了了解消费者是否对「福鹿」是不是有特殊的偏好，我们想知道在一般民众的心目中，两者是否有关联。

5、通常去哪买面条
6、买面条的目的
7、影响你买的目的的主要因素（贵不贵、好不好吃、存放期长不）

目的：我们设计这三题主要是为了了解现代人吃面条的习惯是否有改变，调查时听面条人家说以前好多人以面条拌油当早餐……我们想通过问卷调查了解现在的消费者，是否仍保有此习惯。我们来想了解消费者通常到何处买面条以及影响买面条的主要因素是什么？进而探讨面条的未来发展方向。

8、怎么保存买回家的面条。（阴凉处，冷藏、冷冻）

目的：我们设计这题主要是为了了解现代人是如何保存买回家的面条，我们知道面条放入冷藏室可延长保存期限，但冷藏时间过久会影响口感，并且会变硬变脆，这也是面条保存期无法太长的主要原因。我们想探讨面条的保存方法是否需要有改进之处。

9. 请问你知道面条因为制作方法不同？会选手工面条还是机械面条
10. 会特别选吗.
11. 手工面好吃，价格贵，你会买吗.
12. 怎么确定你买的是 手工面条.

目的：我们设计这四题主要想了解现代人对手工面条的买的忠诚度，并且探讨和年纪有无绝对的关联性，我们想透过问卷调查了解这五个消费者，是否仍是喜爱购买手工面，并愿意付较高的金额购买。买时会不会分别手工面与机面的差别，方法是什么

13. 传统手工业，政府需不需要有鼓励补助措施 以延续生存下去.
14. 如果有天，机械面完全取代手面，你是否会觉得可惜.
15. 如果让你创业，制作手面须通天工作12小时以上，你愿不愿意传承这项手艺？

目的：我们设计这三题主要想了解现代人对手工面所存留看法，并且探讨如何延续这项事业的生命力，我们想透过问卷调查了解现代人，是否认为政府需不需要鼓励补助措施来帮助手工面条业者，并且愿不愿意继承这项手艺，并进而探讨手工面条所存留价值。

调查结果分析：

| 年纪 | A | B | C | 合计 |
|---|---|---|---|---|
| 12 |  |  |  |  |
| 13-20 |  |  |  |  |
| 合计 |  |  |  |  |

结果分析．．．．．．

目的：通过问卷调查了解中学生学习英语的根本困惑在哪？存在什么样的问题，如何帮他们搭轻松解决问题。

## 问卷调查

**调查对象**
- 年龄：　　A.12　　B.13　　C.14　　D.其他 15,16。　　特定年龄范围，只要针对初中生
- 性别：　　A.男　　B.女

**调查问题**
- 喜欢学习英语吗？　　A.喜欢　　B.一般　　C.反感　　了解中学生对英语的基本想法、认识
- 为什么？_____
- 你认为学英语的作用？_____
- 课下学习英语，是因为：　了解他们在课程以外学习英语的目的，是否是主动要求，为自己而学。
  A.特喜欢 非常感兴趣　　B.家长要求　　C.要考试 复习 完成作业
- 在英语学习中，听、说、读、写，你认为哪个最难____？哪个最强____？哪个最弱____？
  A.听　B.说　C.读　D.写　　了解他们英语学习的基本情况
- 你在哪方面花的时间最多？【了解基本情况】
  A.听听力　B.说英语　C.读课文　D.记单词
- 通常以什么方式提高英语"听"的能力？【了解各方面存在的问题在哪】【听】
  A.听教材磁带　　B.英语广播电视节目　　C.听英文歌曲　　D.看英文电影或动画片
- "听"的时候，最大障碍是什么？
  A.语言习惯不同　　B.一些单词听不出来
- 以什么方式提高英语"说"的能力？【说】
  A.自己背课文　　B.跟外国人对话　　C.没有语境 很少说　　D.一般不说
- 你认为自己现在有能力跟外国人进行简单对话吗？　　没英语，对自己是否有信心
  A.有　　B.没有
- 英语对话时，最大障碍是什么？_____
- 一般以什么方式"读"？【读】
  A.大声朗读　　B.小声读　　C.无声阅读
- 在阅读材料时遇到障碍，主要因为？
  A.语法不理解　　B.单词不认识
- 有没有坚持用英语写日记？　　A.有　　B.没有　　调查是否有写日记的习惯
- 以什么方式记单词？【写】
  A.背单词表　　B.在课文句子中记　　C.在生活中记忆
- 你有什么具体的方法？_____
- 记单词的困难？
  A.没有好的方法　　B.不能坚持　　C.单词太多 容易记混
- 怎么学英语更好？【了解最根本问题】
  A.死记硬背　　B.多做习题　　C.在互动学习环境中轻松学习
- 对你来说，在英语学习现阶段，要解决的最根本问题是？
  A.单词　　B.语法

# Thank you

数字统计：统计问卷结果

## 问卷调查

**调查对象**
- 年龄： 正 A.12  正正 B.13  正 C.14  下 D.其他_____
- 性别： 正正 A.男  正正 B.女

**调查问题**
- 喜欢学习英语吗？ 正 A.喜欢  正T B.一般  T C.反感
- 为什么？
- 你认为学英语的作用？_____
- 课下学习英语，是因为？

T A.特喜欢 非常感兴趣  T B.家长要求  正T C.要考试 复习 完成作业

- 在英语学习中，听、说、读、写，你认为哪个最难①？ 哪个最强②？ 哪个最弱③？

A.听   B.说   C.读   D.写

① ADAADDDAD AADDBBDAAA AA
② DADDDAABBB DDACDCADD DD
③ BBBBACBDDA DDBABDBB BB

- 你在哪方面花的时间最多？

T A.听听力  B.说英语  正 C.读课文  正 D.记单词 正T

- 通常以什么方式提高英语"听"的能力？

T 正正 A.听教材磁带  T B.英语广播电视节目  正 C.听英文歌曲  D.看英文电影或动画片

- "听"的时候，最大障碍是什么？

T A.语言习惯不同  正 B.一些单词听不出来 正正T

- 以什么方式提高英语"说"的能力？

正正 A.自己背课文  T B.跟外国人对话  C.没有语境 很少说  T D.一般不说

- 你认为自己现在有能力跟外国人进行简单对话吗？

一 正 A.有  正 B.没有 正正

- 英语对话时，最大障碍是什么？_____
- 一般以什么方式"读"？

正 A.大声朗读  正正 B.小声读  正 C.无声阅读

- 在阅读材料时遇到障碍，主要因为？

正 A.语法不理解  正 B.单词不认识 正正

- 有没有坚持用英语写日记？  A.有 正 B.没有 正正正
- 以什么方式记单词？

正正正 A.背单词表  B.在课文句子中记  正 C.在生活中记忆

- 你有什么具体的方法？_____
- 记单词的困难？

A.没有好的方法  正 B.不能坚持  正 C.单词太多 容易记混 正正

- 怎么学英语更好？

T A.死记硬背 T 正 B.多做习题  正 C.在互动学习环境中轻松学习

- 对你来说，在英语学习现阶段，要解决的最根本问题是？

T 正正 A.单词  正 B.语法 T

36

2005年11月． 问卷调查

　　拿着20份问卷，在初中生中午放学的时候，迎着他们出来的路线，向他们学校靠近。途中，在一个修自行车的小摊边上坐着一排初中小男孩，我上去走进请他们帮我做一份问卷，结果，其中两个小孩连连摆头，然后骑着车就闪了，剩下的其他人也都火速闪了。真有挫败感。继续前行，在他们校门口附近，迎面走来两位小女孩，一应就答应了。

　　在校园里，问了几个学生，才知到有一个是初中教学楼，一个是高中教学楼。然后就冲到初中楼里。教室里有好多学生在午休或是看书。敲敲学生最多的一个初一的教室，向他们表明我的目的，一位学生大声到："问卷啊，我要填，给我一份，我以前做过！" 然后，所有剩下的学生都纷纷要求："我也要，我也要！"

　　说明，初中生的随群思想，大多都是随着大家，只要一个人想这样，大家都会这样去做。没有坚持到的主见，大家都这样，我就我一人那样，没有。

为什么？
① 因为英语对以后会很有作用，也非常重要。 ② 人是语感兴趣 ③ 因为学校英语供我可以多增加知识
④ 因为我感觉挺有趣 ⑤ 因为有点果 ⑥ 太累眼的
⑦ 因为为了考好学校 ⑧ 大堆 ⑨ 觉得挺娇嫩 ⑩ 因为有趣
⑪ 因为长大对我很有帮助 ⑫ 单词去记 ⑬ 背的东西太多 ⑭ 以后所需要
⑮ 社会在用必要 ⑯ 因为英语老师逼我的
⑰ 可以交外国朋友，去国外旅游 ⑱ 很烦，还有好多不会的。

作用？
① 有作用 ② 用于以后的生活中，与更多人交谈 ③ 可以与外国人谈话 ④ 以后可以找及外企工作
⑤ 也可以对考试提高成绩 ⑥ 没有 ⑦ 有作用 ⑧ 可以去外国留学，可以和外国人交谈
⑨ 2008年能与外国人交谈 ⑩ 工作以后会有用到 ⑪ 有利于长大后交流 ⑫ 高考
⑬ 以后社会发展，英语交流以后不少 ⑭ 和外国人说话 ⑮ 可以和外国人对话
⑯ 看情外国片，了解信息 ⑰ 作明服务， ⑱ 有的学好英语可以跟外国人沟通，了解外国为好的地方。

障碍？
① 说得太快，听不清楚 ② 听不懂 ③ 跟她说话时紧张
④ 语言不清楚不准确 ⑤ 有的词流不出来 ⑥ 不会发音 ⑦ 没单词
⑧ 忘记语法 ⑨ 没障碍 ⑩ 不会读，发音，听不懂 ⑪ 有时听不懂
⑫ 语法不一 ⑬ 不会说 ⑭ 不知道说什么 ⑮ 不敏捷
⑯ 说词说太快，来不及听不懂 ⑰ 有时不认识单词
⑱ 单词会忘记不多单 ⑲ 说得很慢，有些词会想不起，会念一些简单的词读

方法？
① 多看单词，也抄一遍背 ② 没有 ③ 单词写遍五音一遍
④ 方法多背方法果 ⑤ 看见一个词，就意记 ⑥ 没看
⑦ 按数字顺序 ⑧ 边看电视边背 ⑨ 我想边玩边背 ⑩ 写、背
⑪ 多记多读多背 ⑫ 在晚生活中随时记忆 ⑬ 无 ⑭ 死背
⑮ 理解的意然后记下来，或者按读音记 ⑯ 一边写一边背
⑰ 多读重复记忆 ⑱ 边写边拼边读边记

**总结分析：**

先总体了解中学生对英语的想法和认识。他们都能认识到英语的重要性，大多数处于被动状态，为考试而学习。

然后，从听、说、读、写这4方面分别提问，查出调查结果，在这些方面学习中学生遇到问题，最糟糕的还是单词。

通过问卷调查了中学生学习英语的根本困难是记单词。

存在的问题：单词多，容易混记，学生需要花很多的时间记单词，而且他们通常都是死记硬背主单词表里一遍一遍重复记忆，又枯燥记忆效果又不好。

如何解决：通过主动学习环境，使学生轻松把记住单词，在娱乐的过程中学。然后提高他们的学习积极性，主动学习。他们自己在背单词的时候，也可以找词与词之间的联系，记的时候可以记一串单词。

从一个单词联想到其它单词。

运用（比如游戏，使用<s>好好的</s>物体填涂）加强印象，记忆深刻。

candy

bed

邓唐斐

邓唐斐的作品以游戏的形式来表现城市疾病（交通堵塞）和人体疾病（糖尿病）的关系。从一种全新的角度来诠释现代社会及城市发展中面临的种种问题。他的研究范围是着重研究城市病与人体疾病之间的关系，及城市中各种流勤状态的变化规律。

最后，他设计制作了一款小游戏。他想讨论的问题是如何借鉴人体疾病的治疗方法来治疗城市疾病。可以通过检查人体的健康状况来预防疾病，同时任何疾病也都有系统的治疗方案。那么对城市而言，如果它病了，也应该得到行之有效的治疗。

# 城市印象

中央美术学院
media studio
IN-KYO

**第一次调查报告：** 城市，我唯一有发言权的城市是北京，这个我出生，且一直生活的城市。刚记事的时候，深深感慨北京的美丽，尽管那时没有多少高楼大厦，没有五颜六色的汽车，但仍为自己身为北京人而感到自豪。随着社会的进步，北京城的飞速发展使它那美丽越显铿锵。透过那华丽的尊严，我深深的感到它"病了"。

早在新中国成立初期，梁思民就说过这样一段话：城市是一门科学，它像人体一样有经络、脉搏、肌理，如果你不科学地对待它，它会生病的。北京城作为一个现代化的首都，它还没有长大，所以它还不会得心脏病、动脉硬化、高血压等病。它现在只会得些孩子得的伤风感冒。可是世界上很多城市都长大了，我们不应该走别人走错的路，现在没有人相信城市是一门科学，但是一些发达国家的经验是有案可查的。早晚有一天你们会看到北京的交通、工业污染、人口等等会有很大的问题。我至今不认为我当初对北京规划的方案是错的(指《中央人民政府中心区位置的建议》)。只是在细部上还存在很多有待深入解决的问题。"————摘自《城记》。梁思民早在建国初期就有这样的说法，事实上，今天的北京城市病以不在是发烧感冒那样微不足道了。

| 城市病的几大病状 | |
|---|---|
| 交通堵塞 | 三环路交通堵塞天天如此 |
| 人口过多，且密集 | |
| 通勤人流 | |
| 环境污染 | |
| 城市"摊大饼" | |
| 其中，最大，最棘手的病，就是 交通堵塞 | 图片摘自城市网 |

城市出现这样的病，应该怎样办呢？

是不是可以借鉴人体疾病的治疗方法呢？ 人体的健康状况可以通过检测来预防疾病，同时，任何疾病都有系统的治疗方案那么，作为城市，它得病了，也应该得到行之有效的治疗。

假想对比公式： 人体疾病－－症状及发病原因－－确诊方法－－科学治疗－－健康

　　　　　　城市病－－ xxxxxxxxxxxx－－xxxxxx－－xxxxxx－－健康

| 人体常见病 |
|---|
| 脂肪肝，冠心病，肥胖，痤疮，三高，颈椎，关节炎，胃炎，贫血，痔疮，糖尿病，高血压，白内障，头痛，中风，色斑。。。。。。 |

| |
|---|
| 其中 糖尿病，白血病，癌症，艾滋病，心脏病，是人类当前的头号杀手！ |
| 在这五类病中，最值得关注的是糖尿病，因为它会引发很多疾病，恶性循环，被喻为疾病的"百货公司" |

城市病的交通堵塞和人体疾病的糖尿病是焦点，有那些值得研究利用的呢？

# 城市印象

中央美术学院
media studio
IN-KYO

| 糖尿病是一个多病因的综合病症，与下列因素有关 | | 解释 |
|---|---|---|
| 遗传因素 | | 肥胖，不运动，饮食结构不合理，病毒感染 |
| 肥胖 | | 脂肪过多，血糖消除率低，导致高血糖 |
| 活动不足 | | 体力活动可增加组织对胰岛素的敏感性，降低体重，改善代谢，减轻胰岛素抵抗，使高胰岛素血症缓解，降低心血管并发症。因此体力活动减少已成为2型糖尿病发病的重要因素。 |
| 饮食结构 | | 高热量，高脂肪，食肉者发病率高于食素者 |
| 精神，神经因素 | | 因为精神的紧张、情绪的激动、心理的压力会引起某些应激激素分泌大量增加，而这些激素都是升血糖的激素也是与胰岛素对抗的激素。这些激素长期大量的释放，造成内分泌代谢调节紊乱，引起高血糖，导致糖尿病 |
| 病毒感染 | | 病毒性感染后发病 |
| 自身免疫 | | 病毒等抗原物质进入机体后，使机体内部免疫系统功能紊乱，产生了一系列抗体物质。这些抗体物质，可以直接导致胰岛素分泌缺乏，引发糖尿病 |
| 妊娠 | | 妊娠期，母体产生大量多种激素，对胎儿健康非常重要，但也可以阻断母体的胰岛素作用，引起胰岛素抵抗 |
| 化学物质 | 药物 | 扑立灭灵（老鼠药）以及两种临床用药戊双咪（用于治疗肺炎）和左旋门冬酰胺酶（一种抗癌药）也能引起糖尿病 |

对比

| 交通堵塞是一个城市多方面因素造成的，与以下因素有关 | 解释 |
|---|---|
| 历史因素 | 规划失误（2次）　　新旧城的矛盾　（建国初期）<br>　　　　　　　　　　"摊大饼"　　　（八十年代末） |
| 发展原因 | 内需扩大，汽车购买力彪升 |
| 交通道路结构 | 各干道与环线的流动潜能已经饱和，需要提高车辆行使的多选择性和保持灵通状态，从而避免"堵死" |
| 购买及消费 | 汽车购买政策和消费心里畸形，高排气量对环境污染大于小排气量且浪费资源。应鼓励小排气量汽车的购买，取消其行使限制（法国奖励购买小排气量汽车的车主减免税收） |
| 压力大，功能多 | 以长安街为例，再当今世界上没有第二条这样及经济、政治、外交、典仪、科教、军事、交通、商业、通信、文化艺术、旅游、餐饮等等于一身，同与不安全性并存 |
| 交通事故 | 突然之间，就会使道路堵得水泄不通 |
| 部分街道自身免疫措施不够 | 导致在突发事件中，不能很好的自身缓解。例如：东直门外大街，经常出现东西行使方向车量比率失调，但由于中间的隔离栏是固定的，使得车辆无法进行调头等其他转向方式来缓解交通紧张。长期以往，容易产生麻木心里 |

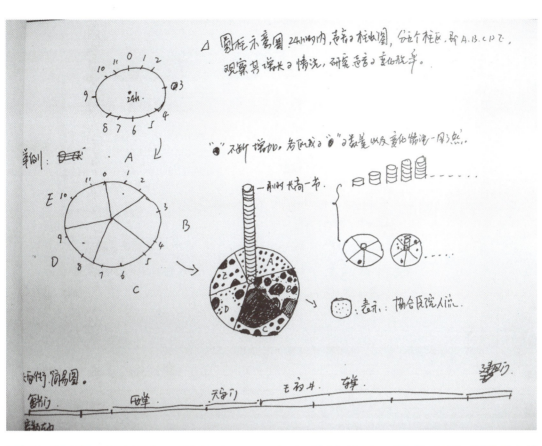

Moving melody to master

Moving sound

Flash MX

李论

李论同学的作品综合学习心理学、自然科学等科目，最终落脚点选择为：以地铁为原型，以反思现在快速而焦虑的生活状态为目的，从而研究影像声音在空间里与人互动的实验。"幻想的时空隧道"通过声音对影像产生影响，形成一个可操控的幻想空间。

她主要研究了三个领域：幻觉、时空隧道和参考分析相同领域的艺术设计作品，以获得有效的信息支持自己的作品。最终作品通过声音控制影像：当观众发号施令的时候，视频也实时地进行切换，并且预设好的短片是通过每次口令的声音大小来进行多少及长短的播放的。

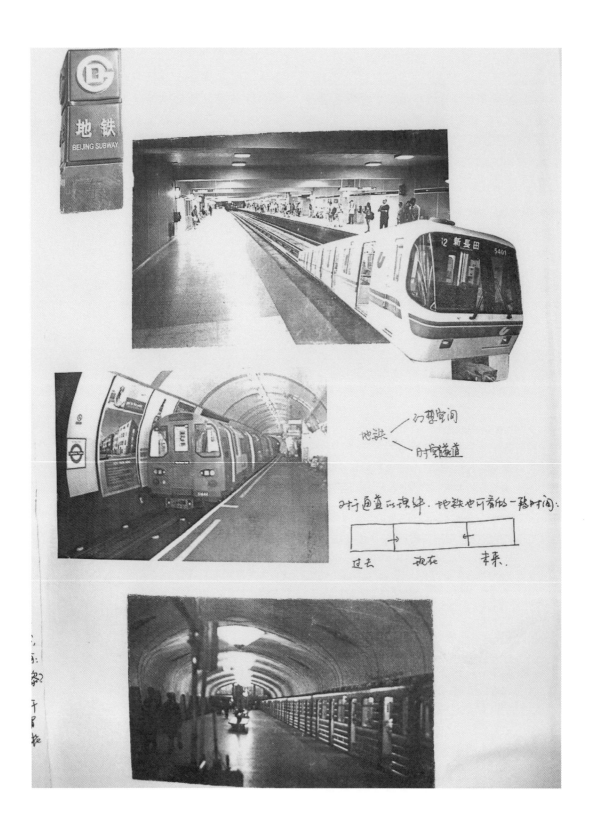

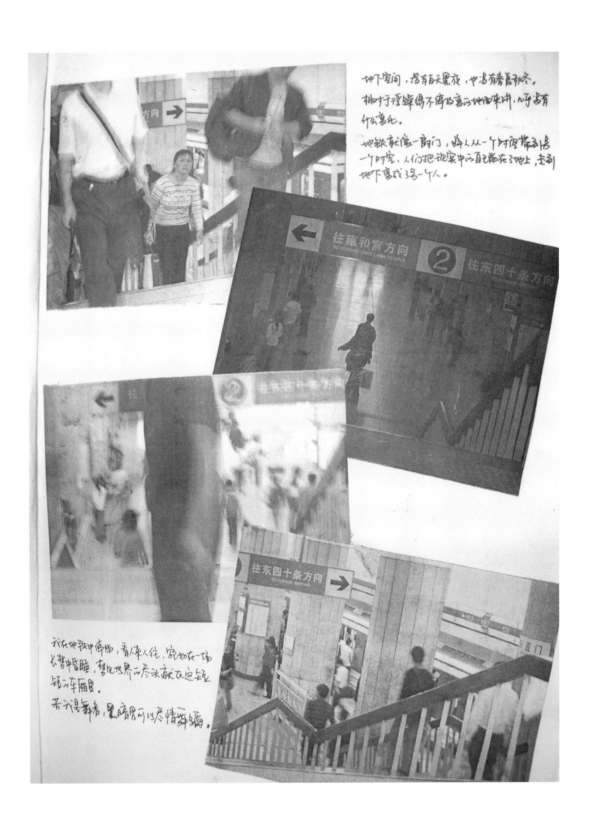

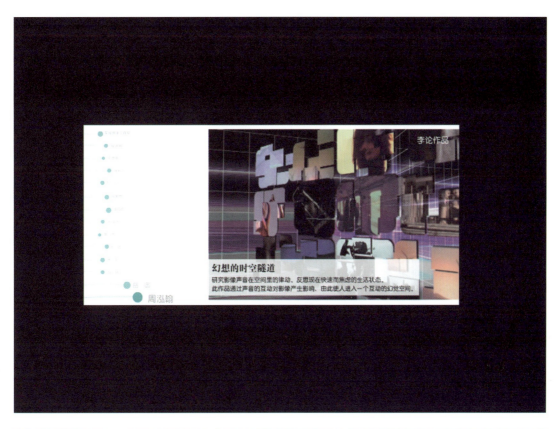

周宏翰

他发现了一部分从外地来北京的人首先不会赞美北京，而是说"北京太大了！交通非常的不方便，到哪都堵车！"这使得他产生了设计一款易用的电子地图的想法。首先，他主要针对本地人、外地人、老人、孩子和特殊群体（如残疾人）这几方面作了调查分析，并加入情感元素，使作品更加人性化。其次，了解城市区域分布、功能性，对比现在地图中城区与城区间的区别，利用颜色进行分区。通过对新技术手段的了解，最终设计了一款易用的掌上电子地图。

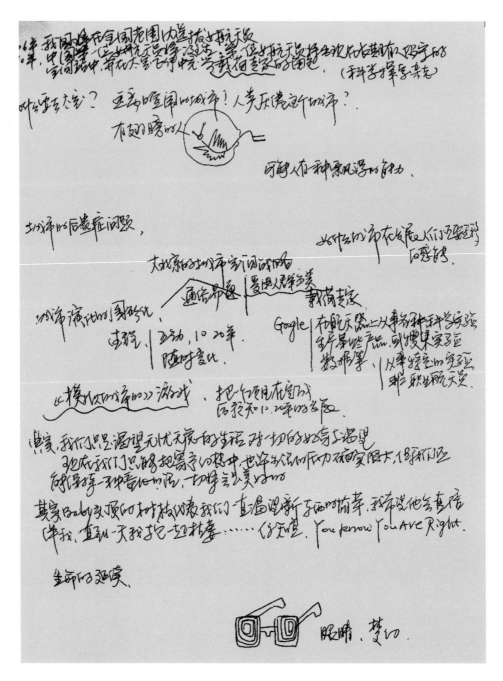

这是一份手写笔记,字迹潦草难以完全辨认,以下为尽力识读的内容:

理论上的认识、更好的媒体
陈月青,学过学习)
airportsim.

应是一个机场的浮动情况及运营运作功能总布置图
结构。要学一个机场的模型,他的范围是由图所以
操作的设计实体,空间说明了机场的布局和参数,像
一些控制台、等候区、安检站等,模拟场景控制机等
的实物比,直接认识你搭配,可以模拟各种各样
的学员培养以及映不同的情报,也可以作为未来模拟
机设计部门的搭接系统。结合会设备去建这个规模的
机场,机场的管理人员就可以识别在真实时间里
的搭配车况和进行一些相应的设计。

城市的区域性、

成人
儿童

使国形地图的影响力最比、易识别.
目的和目标 对地图识别的效率、不够
研究 儿童进行不便,培养独立生活的能力
 人们读地图时不方便,使简洁易读

方法: 逐点间卷间查主
1. 针对这二种人群进行调查研究,分析他们在阅读地图
 时不便的原因,分析地图现有的缺陷,
2. 每周都来 找出 中国与地图中相似的建
3. 制作 研究简洁的图形,分析 色影响 每个区域功能块布置进行分析
4. 人读地图上的反映,做 对一本地图进行问卷调查(开始找)
感悟
计划: 基本的 辅加的资料信息可在真实的扩展,进学详细设计
 地图上的标记等

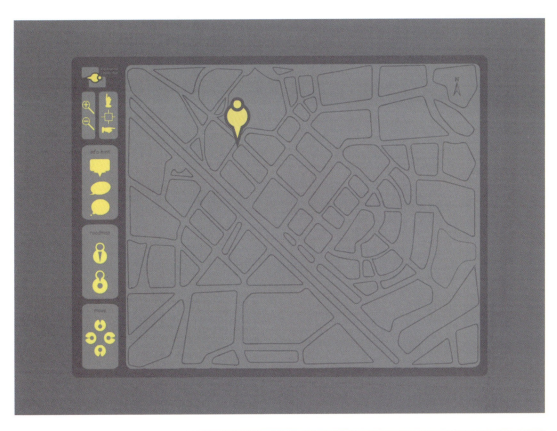
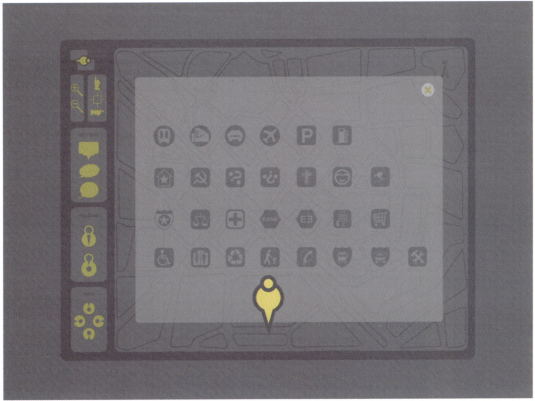

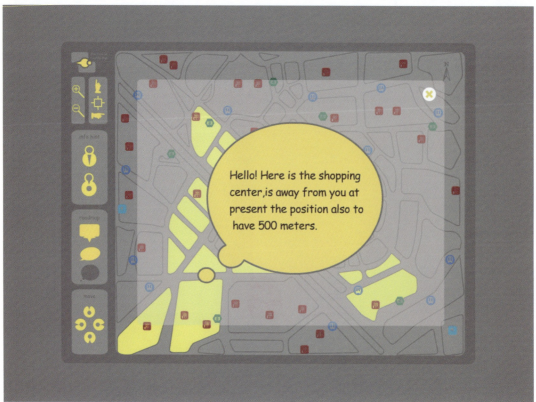

冯艳丽

她的研究针对的是2~7岁的聋哑儿童,帮助父母引导儿童,让他们更主动、更喜欢学习说话。培养他们的理解和交往能力。她的主要目的是：①辅助家长引导2~7岁因聋而哑的孩子更主动地去说话,让孩子更喜欢说话。②通过日常生活中的场景,来培养他们理解语言及语言交往的能力。③如果有可能,我希望能在孩子说对的情况下,对他进行赞扬；在没有说对的情况下,通过一些手段告诉他怎么改进说话方法,比如发音方法、嘴形。

她把自己的工作过程大致分成三段。在第一段中,她广泛收集信息,初步了解聋哑这一领域,对现在存在的有效治疗方法进行研究,找到其优势。在第二段中,她去聋哑学校、治疗机构找专家进行采访沟通、收集资料,对她初步选择的治疗方法进行验证。第三阶段是她进行作品风格、方式选择的阶段。课程针对的是2~7岁的小孩子,研究现在存在的、给这些孩子玩的游戏,给他们看的儿童绘本、儿童网站,还针对她其中的一个生活场景——儿童房进行了调查。同时,还对怎样提高孩子的注意力及幼儿的观察特点等方面进行了调查。

难：① 无法收集新冠疫情的信息，选择病患口罩 的……

② 去探复中心 验证选择方法的可行性

③ 老人玩我们的玩具方法

④ 查飞机飞走的游戏 在飞游戏中的引世代发，履 主持讲发议

⑤ 儿童绘本： 儿童因法看的书

⑥ 装饰儿童房的轮椅 → 进意事项 质量

是用视频的手板，要有日常用语题 衣用鱼用动画，画很简短，所以大众的看 O型会入院不时，用视频又怕拉不喜欢看，所以就我来手作的风扬不断

初步改定我们的方向。很坚决以训练表志的方法。

第一步 你习 a,o,e, i,u, ü.

O型 希望在这时的状情况只院 very good

二手 网因不理解 交风、O型用话 排排读 有书练念意 声音 ⑩ 饿 入口型

马小雨

马小雨同学的作品来源于人在晚上很容易孤独、迷茫、迷失自我，来自于白天城市生活的各种压力，在夜晚得以释放的现象。她发现光是夜晚十分活跃的元素。通过实验和研究的方式，通过对夜晚光的视频的编辑以及人与光的互动，人可以有置身夜晚城市的感觉，发现以前不太注意的光。最终目的让人对自己生活中的夜晚有一个重感，从另一个角度看城市夜晚（通过人与光的互动—周围的环境或屏幕的变化达到调节效果）。

她希望创造一个互动的城市夜晚的空间（视频），人们通过互动进入某个具体情景时，可以重新审视城市夜晚的生活状态，从另一个角度重新思考我们的城市。她把工作主要分为四个阶段：第一阶段为收集资料和确定主题；第二阶段为具体分析，进行深度发掘；第三阶段为资料整合，作品创作；第四阶段为测试作品，收集反馈信息。

张健

张健同学的作品通过学习人类社会学、心理学等前期资料的收集、分析、整理，利用生态球来诠释人欲与都市的复杂关系，并通过互动游戏的艺术形式来呈现。他从个人的感受着手，对都市与人欲之间进行研究分析。研究过程分为三个阶段：前期以理论研究为主；中期以利用互动媒体手段来实现构想；后期则以测试和信息反馈来进行评估。在每个阶段中，他都对以下两个问题进行不同层次的研究：①人与城市的关系。如何既满足人欲，又不破坏人们的生存环境（这里指都市），如何解决这个既矛盾又对立的问题。②奇妙的生态球。如将生态球比作小型地球的话，小鱼就代表人类。鱼与水关系，其实就是人与都市的关系。水为鱼提供了生存的环境，鱼的活动又影响到水的质量。都市为人们提供生活的环境，满足人们的欲望，人欲适度可以更好地发展都市，两者共生。

手写笔记，辨识度有限，尽力转录如下：

人欲高度密率的幻化和he型

（八）欲望 → 城市
     ← 反问（本质）

人·欲望 → 肯定 创造 → 城市存在的必备，建设性的
        → 外（恶）→ 破坏 → 城市毁灭，毁灭性的

恶性膨胀

乡村人口不断涌入城市，城市正在无休止地向四周膨胀。同为城市空间是人欲的化身，是人类欲望表现得淋漓尽致的地方。

乡村人以平和、悠远的土地为先。

新陈思考起于世界痛楚、危机和痛苦。

"城市新生"在是稳态型和病痛型两者博弈。乃的结晶点和离脚点，都是人，都是人性，都是人欲，都是人的头脑和身躯的集合。

人性或人欲的不断折腾，造就了城市的起始和演变。

性冲动和性快感并不在两腿之间的性器官，而在两耳之间的大脑。所有的一切，都归结于大脑的皮部的决策。

用极致的：
以乏制、取缔人欲为实质

城市发展史、城市发展过程、城市变迁规则……都是人脑思考的具体反映。

○ 欲望本身是无关善恶的。只有当你采取什么 审视城市形形色色的大千现象，
根本准则将欲望约束起，才成其为善或恶。 每一现场的本质和深度挖掘

人欲本身只是推力的表现，恰气性是表似于
物理学上的力。这力本身没有善恶之分。

△ 欲望可以是罪恶的根源，也可以成为推动人类文明的滚滚向前的
永不熄火的动力。

贪财、贪色，是最原始最古老但也是最年轻、最鲜活的人欲。

己察、不气为弄、正是不满足
本人欲的大都市

财欲、色欲、性欲、
沙欲
       } 商场 → 人欲满足的对等式
              满足人欲的场

欲望过度 → (另外一种满足新的必然的)    人欲没有 → 便存在了城市的表达

最食、痛心酒、私通、开浴、放马、 城市是满足多种人欲最好的地方。
仇恨、妒忌步、鉴有。              没有权限→市场永不满足的人欲扩张和膨胀，就不会有
                                     今天的人类文明。

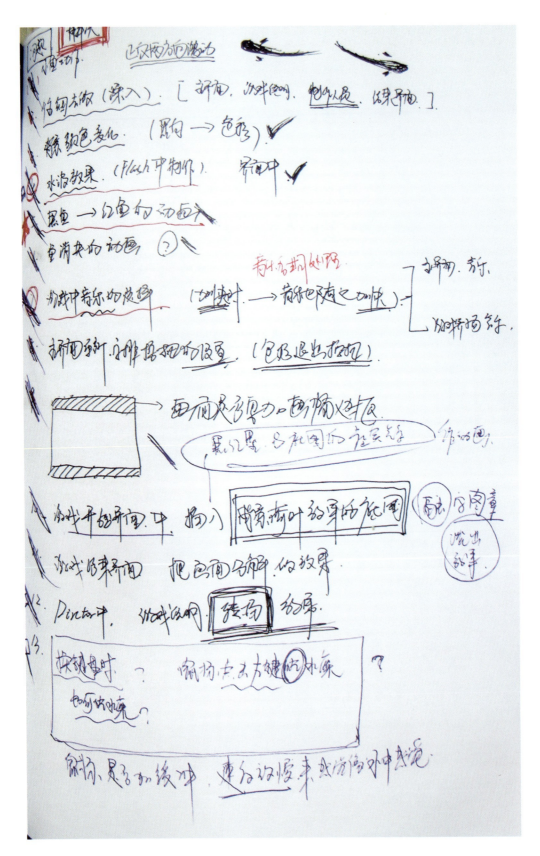

游戲說明

畫可能長時間的讓魚兒得到足夠的氧氣來維持生存，吃掉雙色的黑水藻來增加水中的氧氣，同時避免吃掉為魚兒提供氧氣的綠水藻。

游戲提示

利用鼠標來控製魚兒游動方向，點擊鼠標左鍵控製魚兒吃水藻。

魏巍

魏巍同学的作品来源于身边发生的事情。在他的亲人中有因为癌症而离开的人，他深深理解癌症严重威胁着人类的健康；癌症患者在经受身体上的痛苦之外，还经受着巨大的精神上的创伤，同时患者家人也承受了难以解脱的压力。

他希望通过了解癌症的病症及其原理的相关信息，研究实验以大众关注癌症健康为主题的视听语言及交互方式，运用游戏的方式整合信息并设计一款交互性作品。使人们充分认识癌症，关注癌症，对抗癌症。

回顾魏巍的整个课题过程，从第一阶段的收集信息确立目标，到第二阶段的修正主题、分点目标、确定方法，到第三阶段的设计制作与测试修改，再到最后的报告总结，作品的思路一步步地得以清晰细化，信息的整合得到精简的确立，概念与执行紧紧相连，所有研究的相关信息得到有序的组织，才保证了课题的深入与制作的循序渐进。

101

103

104

刁艾洁

生活在现代城市中的人们，越来越麻木、机械。他们亲近自然的机会越来越少，对自然的了解也越来越少。对于那些现代儿童来说，如果没有接受在这方面的教育，现在的自然植物似乎就成为冒险故事中才有的情景了。由此，刁艾洁同学的目标是专门为孩子制作一款能够增长植物知识的游戏。

刁艾洁同学希望孩子们在玩的过程中能学到知识。她将游戏过程大致分为三部分，即一株植物的三个最重要的部分：根、叶、花。每一部分都通过有情节、有步骤的过程来完成这个游戏，因为它必须向玩家介绍知识，所以孩子们需要一步步地完成游戏才能进行下去，而不是一般的程序类的加减分游戏。

根　植物

根 植物

## 游戏说明

植物的叶子就像一间巨大的工厂，原料：由叶背部气孔吸入的二氧化碳，由根部吸入的水分等，而叶绿素就像一个个小工人，只要有阳光，就会将原料加工成淀粉和糖等有机物，并释放氧气，叶脉是植物体与叶子之间养分的运输通道。请你帮叶绿素完成收集水、二氧化碳与吸收阳光的步骤，并制作出一份"太阳饭"，运送到植物的其他部分。

开始 >>

叶 植物

## 游戏说明

美丽的花朵是植物的繁殖器官，它一般分为花萼、花瓣、雄蕊、雌蕊与子房几部分。小蜜蜂是花朵的好朋友，它们能帮助花传播花粉，而花也只有经过授粉才能结出种子。授粉后，雄蕊的花粉落到雌蕊上面，经过一系列复杂的变化后，子房内的胚珠就会变成植物的种子，而子房就发育成我们平常吃的果实。

开始 »

花 植物

庞云鹏

长期以来，人们普遍认为水是"取之不尽，用之不竭"的，而不知道爱惜，浪费挥霍。事实上，水资源日益紧缺，而我市的城市供水工作更是处在严重缺水的边缘。自来水来之不易。人不可一日无水，水是生命之源，珍惜水就是珍惜自己的生命！庞云鹏同学就是要通过一个可以与观众互动的寓教于乐的方式（flash互动小游戏）来与大家分享一些日常生活中的节水常识的。

使用容器接水洗脸会比长流水状态下洗脸更节约用水

## 8. 报告书

在课程的最后，必须呈交报告书。报告书的目的是：

1. 作为今后课题发展的理论基础；
2. 集中学生的思想，厘清学生的思路；
3. 可以迫使学生发展一个结构合理、有连贯性的论点，支持后面的学习；
4. 是一个良性循环（从调研至实践作品）；
5. 可以为评估作品作准备。

报告书结构要求非常严谨。要求报告能够反映学生在调研中的整个工作；能够反映学生在调研中学到了什么；能够反映学生通过调研，明确方案在概念与执行中的优点和缺点是什么。

一般来讲，对于艺术设计类的学生而言，发展一篇逻辑合理、结构清晰的报告不是一件非常容易的事情。学生要阐述发展目标和分析方法，分析调查内容及结果，阐述目标是否可以实现及如何实现，总结整个作品的过程，最后为后面的相关学习领域制定新的目标。

"城市印象"这个课题利用了一个学期的时间，从最初为学生奠定实验媒体艺术设计基础，开阔眼界，了解世界上在这一新的艺术与设计领域中发生的最新资讯，到通过实例教授学生科学严谨的调查研究方法，再通过科学的计划书指导后面的学习，进行草稿发展和原型设计，最后再自我总结整个学习过程，发现前面的问题和优点，制定后面新的学习目标，以便投入到一轮新的研究当中。在学习过程中非常感谢学生们的努力，正因如此，我们的教学目标才能得以实现。

## 三、总结

实验媒体艺术是顺应时代发展而不断变化不断发展的概念。单纯就概念而言，可以说在学界的理解也不尽相同。实验媒体教学无论是理论方面的研究，还是实践方面的经验，都可以说是一个在探索中不断建立、完善的课程。正因这是一门新兴的学科，因此从学科建设到教学方法都是具有挑战性的难题。众所周知，实验媒体艺术是一门交叉学科，需要合理地安排各类相关学科的课程内容及课程比例，但更重要的是如何合理地安排教学计划，使学生可以循序渐进地学习、吸收、掌握相关的专业知识。本课程综合了数字媒体的基础理论知识、设计的研究方法、软硬件互动技术，以及计划书和报告书的规范化书写，运用综合的教学方法使课程的每一个环节互相紧密地联系在一起。克服了传统教学中课程之间衔接不当的不足，并且使技术课程学习的环节与设计课题巧妙地穿插在一起，尽可能避免造成技术与艺术类课程不能完全地融合，或者造成技术与艺术课程简单地拼凑或不合逻辑地堆积。

通过对国内、外艺术院校所开设相关数字媒体艺术课程的研究中，不难发现：我们应该重点培养学生的意识与能力，能够将设计概念及思路用文字或图形充分表达的能力，能够有效地调查、分析资料的能力，能够使用数字化产品的能力，能够深入理解文化、用户的价值观，决定进行什么样的设计的能力。随着社会的进步以及科技的发展，实验媒体艺术人才的培养与教育虽然有着广阔的发展空间与潜力，但是在其教学工作上也面临着前所未有的难点。如何克服这些难题，以及如何使课程设置科学化、规范化，将是我们在未来所重点研究的课题。

图书在版编目（CIP）数据

城市印象——实验媒体教学/何浩，曹倩编著．—北京：
中国建筑工业出版社，2011.5
ISBN 978-7-112-13179-2

Ⅰ.①城… Ⅱ.①何… ②曹… Ⅲ.①多媒体技术－应用－
艺术－教学研究－高等学校 Ⅳ.① J06-39

中国版本图书馆CIP数据核字（2011）第073044号

责任编辑：唐　旭　吴　绫
责任设计：叶延春
责任校对：陈晶晶

## 城市印象——实验媒体教学
何　浩　曹　倩　编著

\*

中国建筑工业出版社出版、发行（北京西郊百万庄）
各地新华书店、建筑书店经销
北京嘉泰利德公司制版
北京方嘉彩色印刷有限责任公司印刷

\*

开本：787×1092毫米　1/16　印张：8　字数：160千字
2011年5月第一版　2011年5月第一次印刷
定价：49.00元
ISBN 978-7-112-13179-2
(20586)

**版权所有　翻印必究**
如有印装质量问题，可寄本社退换
（邮政编码　100037）